書寫的工具

簡單的說，傳統的中國書寫工具，指的是筆、墨、紙、硯等完成書寫所需的器具，而廣義的來說，卻包括了完成文字從書寫到裝裱全過程所必須具備的器具。對於中國書法的創作而言，應當包括書寫、蓋章、裝裱三個環節。而使用的器具則包含了如筆、墨、紙、硯、印章、印泥、鎮紙等及其延伸的周邊配備，如筆架、筆筒、筆洗、水注、筆簾等等。本書所指的書寫工具就是指廣義的作品完成前所需要的工具。

中國書法是世界上獨一無二的藝術。究其原因，不外乎中國文字的獨特構造、中國傳統的民族審美心理和中國最具特色的書寫工具這三大因素。以書寫工具而言，中國毛筆呈圓錐體，其尖、齊、圓、健的特性就決定了它不同於西方平扁的油畫筆。圓錐的形狀，使筆鋒在運行的過程中有了向各個不同方向出鋒且表現出粗細不同的輕重變化，而油畫筆就不可能表現這種可尖、可鈍、可粗、可細的效果；中國墨以黑色為主，它不同於西方使用的五彩斑斕的彩色顏料。黑色與彩色比較，其色彩上較單純。但在看似一色的黑色中，

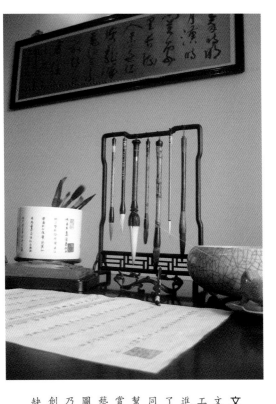

文房四寶（徐敏攝）

文房四寶是中國人書寫不可或缺的工具，隨著時間的演進以及生活的進步，文房工具從漢唐到現代也有了巨大的改變，不但精緻的程度不同，更演化出許多相關的附屬工具幫助書寫；甚至成為文人雅士收集賞玩的文物，進而成為爭奇鬥艷的藝術品，令人珍惜，並愛不釋手。圖中文房四寶及書寫，乃至書寫完成後的裝裱，都是書法創作到成品欣賞時，不可或缺的用具。

如果用水恰當，用墨講究，書法的線條仍會出現多種的墨色變化，這又增加了中國書法線條的特有魅力。寫書法使用的宣紙不同於西方的書寫紙或油畫紙，它的吸墨性能好，又能表現出豐富的墨韻層次；而且，實際上平面無體積的中國書法線條的視覺效果與中國的宣紙亦有著密切的關係。以作品整體看來，中國的印章，以鮮紅的顏色，在黑墨、白紙之間構成了強烈的視覺對比，使作品產生古樸、典雅的美學效果。而中國的裝裱則使書法作品平挺、光潔、卷舒自由、陳列方便、保存持久。因此本書將著重介紹書寫工具的性能、分類及其在歷史上的演變發展，以便讀者瞭解書寫工具的來龍去脈。

書寫工具是一個書家或書法愛好者須臾不可或離的。在古代，這種情形尤為突出，無論是實用性的還是藝術性的書寫，都必須通過書寫的工具來形成平面上的文字。離開了書寫工具，就不可能把口頭語言變成書面語言，不可能使歷史題材以資料的形式得以保存、流傳；書法家也就難以表達他對書法形象的構思和意會。所謂「巧婦難為無米之炊」講的就是這個道理。

大凡書法家，無論古今，都會盡可能配備良善的書寫工具。有許多書家精心挑選書寫工具，傳為美談。《新唐書》記載了一段褚遂良與虞世南論書的有趣對話：「……『吾聞詢（歐陽詢）不擇紙筆，皆得如志，君豈得此？』遂良曰：『然則何如？』世南曰：『君若手和筆調，固可貴尚。』遂良大喜。通晚自矜重，以狸毛為筆，覆以兔毫，管皆象犀，非是未嘗書。」可見書寫工具對於有成就的書家而言也是很重要的。

有一些書法家珍愛書寫工具，視書寫工具為自己生命歷程的一部分。例如智永和尚把寫禿的筆頭集中在一起而成「筆塚」。這個故事已成為先人告誡後人要勤奮學書的典範，但另一方面，這個故事也非常鮮明地表明智永本人對他所使用過的筆的感情之深；又如《春渚紀聞》中記載了一段米芾愛硯的軼聞：某日宋徽宗召來米芾當場書寫屏

風，而
米芾書寫完畢之後，對皇帝說「此硯經賜臣芾濡染，不堪復以進御。」徽宗大笑，便將那個御用的硯台賜給了米芾，而米芾竟當場「蹈舞以謝」，更「抱負趨出，餘墨霑漬袍袖而喜見顏色」。

有些書法家還參與了書寫工具的改良和改製，有力地促進了書寫工具的發展。如蘇東坡親自試驗燒製墨。試想想，早在遠古時代，先民們就在進行著選擇工具以表達思想的種種嘗試，經過幾千年的演變，書寫工具逐漸地從無到有，從低劣到質精，從純實用性到藝術性地發展著。書法固然是伴隨中國文字的演化而產生的，文字產生之日即可說是書法誕生之時，但書法是以「形」來表情達意的。書法固然是和中國的書寫工具同步面世的。從這個意義上看來，書法是和中國的書寫工具同步面世的。所以，難怪書法家如此善待書寫工具了。而古代書法家往往同時也是文人、學者、官僚，以他們豐富的學養與社會地位，一旦他們關注起工具來，更能夠提出實用且高雅的創意和設想。對於常使用書寫工具的這個族群來講，一俟有一種想法產生，要將之變成現實，而且會在一定的範圍內加以推廣，並非難事。這樣，一代代的書家相衍成習，共同推動書寫工具向前發展。

書寫工具與書法風格的關係至爲密切。

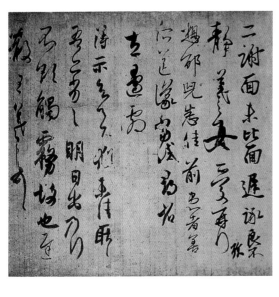

晉人所使用的鼠鬚筆以及蠶繭紙現今已不存，的摹本中約略可以感受到王羲之行筆的迅捷，折筆的銳利，這正是硬豪筆在平滑的紙上運行的特徵，唐人小楷也依稀承續了這樣的遺風。

歷史上每一朝代都形成了爲自己朝代所獨有的鮮明的書法風格。如董其昌所提出的「晉尚韻、唐尚法、宋尚意、元明尚態」等。書風的形成固然受書家的審美心理、時代大環境等諸多因素的影響，但毫無疑問的是，它與書寫工具之間關係密切。如東晉王羲之的作品尺牘字形不大，但字字珠璣，通篇瀟灑飄逸，讓人讀後有心曠神怡之感。雖然目前王書傳世作品以摹本爲多，但我們仍差可看出東晉時期落筆遊走紙上的感覺；據書史記載，王羲之喜用鼠鬚筆，蠶繭紙。鼠鬚屬硬毫、彈性極好，蠶繭紙雖名「蠶繭」，根據現代人對古紙的成份分析，較可能是麻紙的一種。當鼠鬚筆在蠶繭紙上運行，提按中線條的起承轉合關係便表現得異常分明。而明代的書家王鐸，雖然酷嗜臨摹法帖中的二王尺牘，但由於當時所使用的工具及書寫環境與晉代有了很大的改變，例如長鋒羊毫的出現，筆頭的規格也較東晉時要大得多，紙（或者書絹、書綾）的質地、尺寸與東晉時代的蠶繭紙也有相當大的差異。因此，王鐸腕下所表現出來的書法風格（在行草書這一書體中）以高大立軸爲紙，強調線條的連綿；用墨上、筆筆運行之間出現了大塊的漲墨，比起王羲之，濃淡墨之間、枯濕墨之間的變化更多，從而使王鐸書法與王羲之書法拉開了距離。

在同一個朝代中，書法家之間也有一定的風格差異。如張旭、懷素同屬唐代，同屬

褚遂良運筆筆行紙上，其點畫流轉游絲法功力深厚，而也只有在製成精良的紙筆之上，才能將其點劃外的流轉游絲，表達得纖毫畢露，讓人在筆筆相接處，感受到他手腕高明的動作。

清 王鐸《行草立軸》1647年　行書　紙本　137×30.5公分　何創時基金會藏並提供

草書大家，但兩者在用筆上仍然有比較明顯的不同。因為文房工具中像筆、紙這類的工具在一般的環境下，極易腐爛而難以保存，我們現在已很難考證他們在書寫工具的選用上到底存在著哪些方面的差異，但由風格及書法線條看來，大致可以推論，他們對書寫工具的選擇是各有嗜好的。更甚者，即使是同一位書家，尤其是晚期或近代的書法家，他們所購置的書寫工具也可能不只一套（尤其是毛筆）。而往往擁有多種品牌、多種性能的工具。我們認為，書法的創意就是書家思想的創意。創意就意味著不同、有變化。這不同與變化是和具有不同思想意識的手腦操作以及不同工具的配合。顏真卿在一生中創造出了個性突顯的書法體裁，而且在其早中、晚等不同的時期所創作的作品有著明顯的風格跨度，這是顏真卿作為偉大書家之所在。我們大約可以推測，顏真卿在一生中，可能針對不同的情形也選擇了不同的書寫工具，而書寫出不同的字體及風格。

書法是中國傳統文化的精粹，所以我們要把書寫工具置於中華大文化的範疇之內去理解、體會；在上下幾千年的歷史長河中，書寫工具得益於文化的滋養，在發展中逐漸體現出中國人的智慧。同時，書寫工具的改進也有力地推動著中國文化的進一步發展。

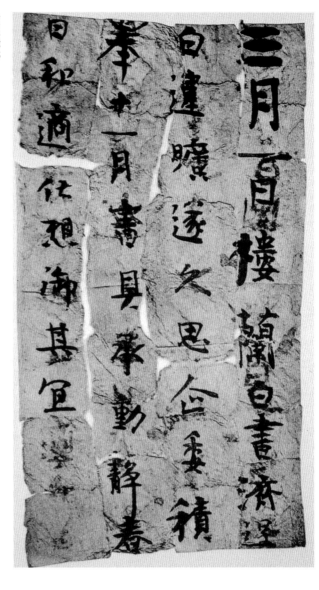

敦煌殘紙

敦煌出土的李柏文書，書寫年代與王羲之相近而稍早，從風格上也很接近王羲之的《姨母帖》，運筆迅捷，少提按變化，風格質樸，大約並不如王羲之成名的《喪亂》《初月》等帖精妙，但所用的毛筆必然是短鋒硬毫無疑。

清 王鐸

王鐸一生中以行草書書寫了大量的閣帖內容，但因字大，用的是長鋒筆，筆毫當在軟毫與兼毫之間，因而筆腰彈性十足，含墨量大，在他行氣奔放的一筆書以及漲墨處尤其明顯。

北宋 米芾《紫金研帖》 行書 冊頁 紙本
28.2×29.7公分 台北故宮博物院藏

米芾愛石愛硯，是流傳已久的美談，諸般軼事中常可感受到他對於喜愛的文玩真情流露，米芾此帖內容為米芾在蘇軾過世後取回了當時借給蘇軾的遺研，不但書法精妙，更可見米芾對於硯台的寶藏與珍愛。

釋文：蘇子瞻攜吾紫金研去，囑其子入棺。吾今得之，不以斂。傳世之物，豈可與清淨圓明本來妙覺真常之性同去住哉！

清 吳歷 自用硯 私人收藏
（選自韓天衡韓回之著《文玩賞讀》一書上海人民出版社2004年版）

這是清初名畫家吳歷所用的硯台，在樸素的硯銘，硯蓋本身書法搭配吳歷上所刻的是吳歷自書的木蓋，刻匠亦能表現出接近真實的書風，作為案頭上時常賞玩使用的文房，正是匠藝以及文人雅致的結合。

綾絹和紙的書寫差別

綾絹，也是書寫的用品之一，它和紙張的差別，在於綾絹比較光滑，書寫時的磨擦力比紙小，所以在書寫快速時，不易出現飛白，即使有飛白出現，也和紙的飛白韻味不同；另在漲墨暈開時，墨會隨著織紋擴散，而不像紙那樣就在字邊漾開。此作品之綾絹非常細緻精美，上面還有提金織花。（洪）

圖是：清 魏象樞《行書戰場文七律》局部 1657年
綾本 48×47公分 台北何創時基金會藏並提供

文化的概念很大，定義也很多。筆者以為「文化是影響我們生活的一切」是一個相當貼切的定義。細言之，文化中是既有物質的、亦有精神的多種層面的區分。對於書寫工具而言，中華文化中的科學技術、制度及風俗習慣等對書寫工具的影響自然不可小覷。科學技術的影響在書寫工具的物質製作方面。如治鋼冶鐵技術的進步加上歷代工匠的巧思，使得治石磨竹的工具得以精進，對於硯、墨模、筆的外觀雕刻和內部構成於是造成了影響。

另一方面，近代科學技術的昌明，使墨汁通過機械化的生產流程得以誕生，刷寫了先前靠人工磨墨的歷史。制度對書寫工具的影響主要表現在政府對重視書寫工具的製作、生產和管理之重視。如南唐「墨務官」的設立，使製墨有了專門的研製和管理機構，對製墨業的發展具有相當的影響。尤其到了宋代，皇帝雅好書法、關心書寫工具，南宋理宗時，徽州知府謝暨以「汪伯立筆」、「澄心堂紙」、「李廷珪墨」、「羊斗嶺硯」（今「龍尾硯」）稱為「新安四寶」並列為進獻的貢品，文房工具的地位已經不同於一般的器具。一旦書寫工具成為具有特殊價值的文玩器具，其產地和製作師便動足腦筋，想盡一切辦法，生產出令皇帝滿意的書寫工具貢品，更促進了書寫工具的發展。

當然，書寫工具的改進對文化也產生強大的作用，如紙的發明，改變了人類記事的方式，使文書紙面化變得更快捷，攜帶也更方便，對於記載和傳播資訊作出了不可磨滅的貢獻。

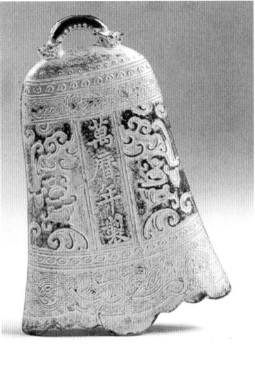

明 程君房造鐘形貼金墨 （圖片由作者提供）

此貼金墨製作於萬曆年間，精緻優美，應是觀賞把玩大於能實用，所以才能保存至今仍完好如初。恰好說明文房四寶在文人雅士的喜愛、象與、賞玩下，從實用變為藝術品而廣被收藏。（洪）

北宋 蔡襄 《澄心堂帖》 紙本 25×27.5公分

澄心堂紙在北宋先被收入內府，後被人發現，立即喧騰一時，成為北宋文人所珍愛的名紙，蔡襄此帖寫於類似澄心堂紙的紙上，內容表現當時欲求一紙而不可得的遺憾，「不願為又恐不能為之」正是這種心情的寫照。

唐 顏真卿 《祭姪文稿》758年 行草 卷 紙本 28.3×75.5公分 台北故宮博物院藏

顏真卿的《祭姪文稿》被蘇東坡譽為天下行書第二，乃因為真情流露不假修飾的緣故。由其字小、飛白處，可看出應當是短鋒筆所書，收筆提按的部分可見筆毛的彈性甚佳。

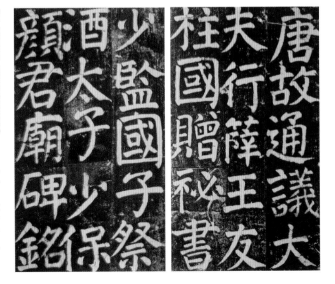

唐 顏真卿 《顏氏家廟碑》局部 楷書 780年 拓本

原石在西安碑林楷書的《顏氏家廟碑》，雖然已經過刻匠的再詮釋，仍可感受出筆鋒的長度不同，且揮灑瀧間，與紙的接觸顏有粘膩之感。

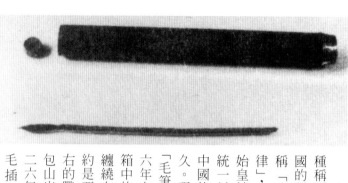

包山出土之毛筆

此筆出土於湖北省荊門市的包山，除了筆本身之外，也伴隨著筆套一同出土，包山也出土有大量的竹簡，相對照起來，對於簡書的書寫筆法及方式可以有更清晰的了解認知。

古代對毛筆有多種稱呼，戰國時期各國的稱呼亦不一，楚國的稱呼為「聿」，燕稱「弗」，吳稱「不律」，秦始皇統一中國後，才統一以「筆」稱之。中國的製筆，歷史悠久。現今發現最早的「毛筆」，當推一九五六年在信陽出土木置箱中的筆，是將筆毛纏繞在筆桿外面，大約是西元前四百年左右的戰國時期，還有包山出土的西元前三二六年的筆，是將筆毛插入蘆葦中製成

的，另外例如在湖南長沙左家公山戰國中晚期墓中出土的毛筆，筆桿長度為十八點五公分，直徑為零點四公分，筆毛長度為二點五公分。筆毛與筆桿之間用麻細繩捆紮後塗上漆，據考古報告，應該是上好的兔毫所製，可見製作方式不但簡陋，且無一定規範；不過大約在兩漢時代就已經以中空筆管，外接筆頭的筆式為主了。秦代之前的書家在使用極細的筆桿書寫時，其握筆和運筆感覺肯定與後來的人使用毛筆不同。

唐代的時候，安徽的宣州是全國的製筆中心，當地的陳氏、諸葛氏更是有名的製筆世家。宋代文獻記載著「宣城陳氏傳右軍求筆帖，後世益以作筆名家」。唐代書家柳公權也曾向陳氏求筆，而僅得兩枝，可見得珍貴。唐末五代，毛筆的製作方法有了改進，筆鋒由短鋒轉為長鋒，由硬毫改為軟毫。文獻中，宋代的諸葛高所創發的「無心散卓筆」尤其為當時文人所稱道，其特色是「筆長半寸，藏一寸於管中」，因而彈性好，不易散鋒脫毫。元代時，紹興一帶人文薈萃，浙江湖州善璉鎮一帶的製筆業也得到了發展，其地位取代了宣筆，亦稱為湖筆，筆毫較軟而

韌，風格典雅而內斂的趙孟頫尤其愛用湖筆。後來元代的馮應科、張進中、周伯溫、陸文寶均為製筆名匠。到了明清，製筆業在講求實用的同時，巧匠更進一步增加其裝飾性，如在筆桿的選材上，筆桿的裝飾上出現了豐富多彩的藝術色彩，更平添了其賞玩的價值。

筆由筆頭、筆桿和筆套三部分組成。筆頭是一支毛筆的最主要部件，筆的性能好壞幾乎完全由筆頭決定。因為，筆頭是直接接觸紙面的部分，其彈性的強弱、吸墨的多寡對線條及其線條的形成是最直接的。由於筆頭的材質、配料以及製作工藝的不同，亦有多種分類。

按筆毛的材質分，有軟毫、硬毫、兼毫三種。軟毫筆用羊毛製成，彈性較弱，但吸墨水流注速度快，適宜書寫方折特徵明顯的書體，如唐楷、魏碑等。兼毫指介於軟、硬毫之間，用部分軟性筆毛配部分硬性筆毛製成。硬毫筆的主要原料為黃鼠狼毛及兔毛等材料，彈性強，吸墨少，但墨色追求多種變化的書體。宜寫行草書等講究連綿筆意，墨色追墨多。根據軟硬成分的多少，兼毫筆又有「七紫三羊」、「九紫一羊」、「五紫五羊」等不同的種類。對於初學書法者而言，可試著練習彈性偏弱的羊毫筆，這樣可以鍛鍊控筆能力；反過來，一旦先學會使用硬毫，再用軟毫就會較為吃力。對於書法家而言，擇筆並沒有絕對的成規，書家可以根據書體及自己個人用筆的習慣選擇毛筆。

按筆鋒的長短分，有長鋒、短鋒、中鋒

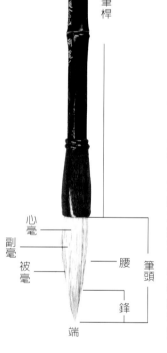

毛筆結構圖（張佳傑攝）

筆桿

筆頭

心毫
副毫
被毫
腰
鋒
端

之別。筆頭呈圓錐體，其中間尖而長的部分叫鋒，邊上包裹著的部分叫毫。長鋒筆宜於寫多字，表現墨色的變化和筆勢的連貫，但因為鋒長，控筆需要一定的功力。因此，初學者需要多加練習。短鋒筆鋒短，控筆較不吃力。中鋒筆性能居中。在這裏，大家要注意，筆頭呈圓錐體而不是呈平扁狀，對我們來說，饒有意趣。長鋒筆宜於圓錐體，提筆時線條就顯得細，按筆時線條就顯得粗，在不斷提按的交互作用下，線條粗細變化多樣。同時，由於運筆方法的不同，出鋒、偏鋒、露鋒、藏鋒、換鋒等動作或筆劃效果都由筆鋒來表現。而且，所謂的「八面出鋒」講的也就是圓錐體筆頭的作用力。總之，由於筆頭呈圓錐狀，奇奇怪怪又符合人們審美要求的線條就產生了，這也是中國書法奇特之美的所在。

按筆鋒的大小規格分，有楂筆（或稱抓筆）、斗筆、屏筆、聯筆、提筆、大小楷筆等。楂筆，是用來書寫榜書的大型筆。現在因為有了放大技術，招牌、題匾的字也未必定要用楂筆寫出，我們可以把中楷字、大楷字通過放大技術而使其字形擴大，達到榜書的字型大小規格要求。但古代書家或現代老輩書家寫榜書必用楂筆。沙孟海先生曾寫一巨幅「龍」字，用的就是杭州邵芝巖筆莊為他特製的特大號楂筆。據沙先生回憶，他當

戰國初期信陽出土的毛筆

此筆出土於河南信陽，當時與其他刀具一同放置在箱中，顯示了書寫的專業性，為目前所出土最早的毛筆。

戰國中晚期長沙出土的毛筆

湖南長沙出土的筆，被大量文獻引用為中國早期的筆，隨著筆鋒的頹耗，可以更換筆毫，出土時也有筆套伴隨其側。

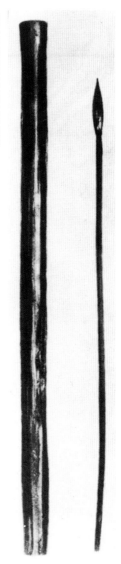

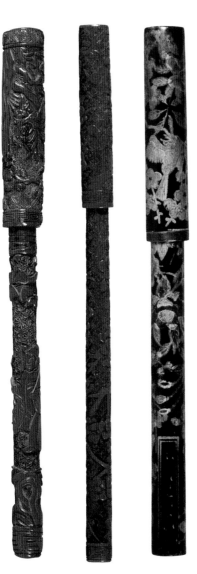

明代 剔紅毛筆一組 私人收藏（選自韓天衡韓回之著《文玩賞讀》上海人民出版社 2004年版）

明清之後，文人對器物的鑒賞更為精緻，而伴隨著漆製工業的發達，製筆亦不限於僅用刻畫的技法，或許不盡實用，但其技藝之精巧，卻令人嘆為觀止。

赤壁賦
壬戌之秋七月既望蘇子與客泛
舟遊于赤壁之下清風徐來水
波不興舉酒屬客誦明月之詩
歌窈窕之章少焉月出于東山
之上徘徊於斗牛之間白露橫江
水光接天縱一葦之所如凌萬
頃之茫然浩浩乎如馮虛御風

元 趙孟頫《赤壁賦》局部 1301年 行書 冊頁 紙本 每頁21.2×11.1公分 台北故宮博物院藏

趙孟頫以上追二王為標的，從傳統中創造出自我的風格，他的書法典雅而抒情，或也與較軟的筆毫有關，看他的撇捺處，行筆流暢，不求迅捷而見風神，點劃精緻在圓滑中見鋒利，確實是一代宗匠。

時書寫時，紙鋪地上，雙手執筆，用全身之力，其情狀猶如牛耕田。沙先生為此還寫了一篇題為「筆耕」的文章發表在《書法》雜誌上。當然，日本當代書家中使用榿筆書寫作品的情況並不少見，「墨象派」或「少字數派」書法家大多用榿筆一類的大筆，在禪宗的書法中或者掛於茶室壁龕上的作品也都是用類似的筆。而且，在日本，有些書家把練字與健身集於一體。這也可以說是中國傳

統文人書法的一種泛化。在我國大陸地區的街道或公園裏，常可見到一些書法愛好者握「大筆」在地上練字，只不過是他們所用的「大筆」不一定是真正意義上的榿筆而已。而所謂的大楷筆，指一般用於練習大字的筆。而小楷筆，指用於書寫小楷字的筆。一般來說，字型大小的大小與筆毫的大小規格有關。正常來說，大筆寫大字，小筆寫小字。

毛筆在筆桿的取材上大多採用竹或木，

各類筆（台北蕙風堂提供 張佳傑攝）

為了不同的書寫情形，筆亦有大小之分，而要表現不同的線條及風格，就要選擇不同材質筆毛的毛筆，這對於專業書家而言，都是必要了解而備齊的用具。

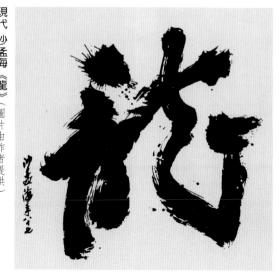

現代 沙孟海《龍》（圖片由作者提供）

書寫大字時，由於風格豪放、汁墨淋漓，必以氣勢取勝，結字要嚴謹，才能不見鬆懈，而細微的雜毫所展現的飛白，更增添了蒼莽的視覺效果。

這大概與竹、木易得，且價格低廉有關。當然，也有一些工藝品筆，筆桿用玉、玻璃、瓷或象牙等材料製作而成。在筆桿和筆毫相對的頂端，往往有一個掛頭和繩扣，便於將毛筆掛在筆架上。

筆帽，又叫筆套。它主要是保護筆頭不受損傷和延長筆頭上的墨汁乾涸、膠結的時間。古時多用銅製，現在大多用竹桿或塑膠製成，但現代人使用筆套的情形似乎也越來越少了。

瞭解了筆的構造後，我們再來分析選擇毛筆的方法。選擇毛筆要講究四個字：尖、齊、圓、健。尖，就是指鋒穎要尖而不禿，只有尖才能寫出細的線條和牽絲連帶來。

齊，可以將筆頭捏扁，筆毛齊平如刷來檢驗。筆毛長度一致的時候，每一根筆毛才能

受到相同的力，發揮相同的彈性，也才能發揮萬毫齊力的作用。齊的前提是筆毛之間的排列是直的，順的，而不是絞纏一氣的。如圖所示，陸游作品在枯筆中所表現出來的絲絲筆道如刷如飛卻不紛亂的效果，不但顯示了書家的用筆奇絕，想必書家所使用的筆毛均齊，作用於紙上的力是均勻的。圓，就是指筆尖的外形呈圓錐體，開筆之後才能避免雜毫亂生的現象。呈圓錐體的妙處前有所述，這裏不再贅言。因此，筆頭四周的毛要圓渾，而不是一邊凸出，另一邊凹進。健，指筆頭的彈性。我們在欣賞書法名作時，

常會發現名家書寫出來的書法線條是如此鮮活而有張力。筆者以為，這與書家善用鋒穎的彈性有關。優秀的書家在運用筆鋒的彈性時因勢利導，而不是死用力。這一點，我們不可忽視。

製筆的過程亦相當的繁瑣，包含了水盆——在水盆中將毫撲開，檢選適當的毫料，這是製筆最初且最重要的工作，因為筆毫的品質左右了一隻筆的品質；選毫——將撿探來的毫料依長短粗細分類；齊毫——把一組組的筆頭排列好，並將根部排齊；造型——將排齊的筆頭捲好，作出筆頭的模樣；結頭，將初步

成型曬乾的筆頭之根部紮緊，再用粘劑粘起來；擇筆——將筆頭加膠定型；裝套——將筆頭裝進適合的筆管並挑選適合的筆套；雕刻——在筆桿上雕上款字或彩圖樣。

一支新的毛筆，其筆頭為膠質著固定，初用時，要用清水浸泡，洗去膠質後再使用。切忌用熱水浸泡或用手硬將筆毛鬆開，這樣容易損傷筆毛。

羊毫筆（張佳傑攝）

羊毫筆取的是山羊毫，性軟而長，吸墨量大，多為米白色。

狼毫筆（張佳傑攝）

狼毫筆堅硬而含墨少，是以黃鼠狼（鼬）毛為製筆的主材料，色黃而深；亦有紫毫，即兔毛，也屬硬毫，而彈性較好。

兼毫筆（張佳傑攝）

兼毫筆，取狼豪與羊毫共製而成，兼得二毫的特色，一般而言，內為硬毫與羊毫外為軟毫，可由筆端是否顏色較深來辨別。

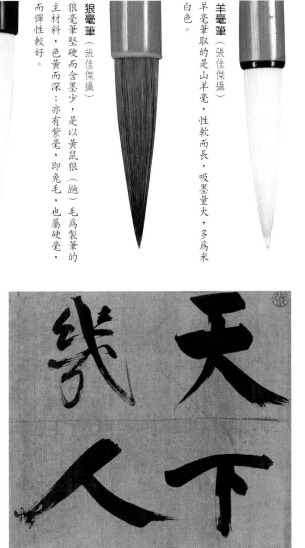

南宋 張即之《雙松圖歌》局部 1257年 卷 紙本
33.8×1196公分 北京故宮博物院藏

張即之擅寫大字，對日本書家把寫大字當綠身。張即之的書法在宋代備受喜愛，然到了明清，則褒貶不一。清代王芝林在此卷後題跋中說：「作書用禿筆，醜則有之，怪則從體出。……筆雖禿，以縱橫正反出之，外似醜而中妍自在。」（洪）

南宋 陸游《自書詩卷》局部 1204年 行書 紙本
30×701.5公分 遼寧省博物館藏

陸游的自書詩卷，是他書法中的代表作之一，觀其用筆飛白及偏鋒處，可見他所用的毛筆具有相當好的彈性，在轉折及露鋒處，極少雜毫飛絲，只有筆毛勻順，才能在書寫時達到用力一致的效果。

中國古代的書畫作品，在用色上幾乎是黑色的（有極少數書家用彩色如朱砂書寫）。

原始的墨由文獻上看來有幾種可能，一是植物墨，一是石墨，一是集煙灰為墨，明代羅頎《物原》上說：「邢夷制墨」，但是出土甲骨文上早已出現打稿時留下的墨痕。據考證，原始人用墨為天然礦物墨，到後來才有人工墨。在歷史上，出現過許多製墨高手，如三國的韋誕、唐代的李陽冰、祖敏，五代的奚超、奚廷珪，宋代的陳瞻、潘谷、沈圭、蘇東坡、黃山谷，清代的曹素功、汪近聖、胡開文等等，其中最為知名的當推奚超、奚廷珪。

奚超、奚廷珪父子，唐末五代易州（今河北省）人。易州為當時的製墨中心。為避亂，奚超攜子奚廷珪南遷到安徽歙州定居，憑藉他們超群的製墨手藝和歙州富有古松的天然條件，他們生產出了「堅如玉、紋如犀」，光澤而細膩的墨錠。南唐後主李煜命奚廷珪為「墨務官」，並賜國姓為李，奚廷珪遂改名為李廷珪。李廷珪生產的墨也叫「李墨」。所以，古時有「黃金可得，李墨難求」的說法。李廷珪最大的貢獻是在製墨的過程中創造了對膠法，可使墨錠防腐、防蟲、久貯不變，並有置水中不壞的神奇傳說。

墨的形制多種多樣，有長方形、有圓形、有橢圓形、有仿鐘形、琴形等等，不一而足。

根據製作材料的不同，從大類上分，墨可分為松煙墨和油煙墨兩種。

松煙墨是指用松木燃燒取煙，通過一系列工序製作而成的墨。油煙墨是將桐油、麻

明 程篠野墨

明清古墨 私人收藏（選自韓天衡韓回之著《文玩賞讀》一書 上海人民出版社 2001年版）

發展成熟的墨，已經不是墨丸的形式，需要用石研磨，而是以墨條的形式，方便搭配著硯台直接使用，由於墨條是由墨模壓製而成，因而可以製造出各種不同形式精細的墨供文人使用、賞玩。

清 汪節庵琴式墨

清 乾隆墨一組

油和脂油，經燃燒後的煙碳和以麝香、冰片、皮膠等材料製作而成的墨。不管是松煙

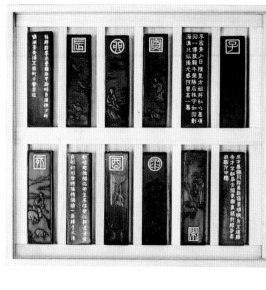

墨，還是油煙墨，藉由製墨的模具，墨條亦可印上文字和圖案，文字篆、隸、楷、行各體均有，圖案則大多取隱喻著吉祥幸福或高雅風流的圖像。佳墨圖文刻工精細，形象逼真、生動，足以反映了我國古代高超的雕刻藝術，也說明墨錠除了具備實用功能以外，還有觀賞價值。除了單塊使用的墨以外，也有集多塊墨於一盒的集錦墨，曹素工等名匠更以自製大型套墨自豪。隨著科學技術的發展，出現了磨墨機，及大量生產的墨汁。因此，古人在書法創作中必不可少的磨墨工序，在當代已不屬必須。當代書家中，磨墨書寫的書家雖然有，但已不多。

現在習字者可選用的墨大概可分為一般墨汁和高級墨汁兩種。一般墨汁，各地均有生產，如上海的「工字牌墨汁」、台灣地區的「吳竹墨汁」。高級墨汁中較著名的品牌有「曹素功」、「一得閣」，日本亦產有各類品牌的墨汁。在使用時，可根據所書字體及字型大小的不同考慮是否參加清水蘸用。如寫小楷，墨汁的濃度宜高，不加水即可。不僅如此，有些墨汁通常要在硯臺上用墨錠再作加工研磨，以加強墨汁的濃

盒墨（台北 薰風堂提供 張佳傑攝）

盒墨，就是套墨，以一套完整的圖案作出數條墨條，集成一盒，也有收集名家古墨，特製錦盒收藏者，圖中是十二生肖盒墨，並配合著天干，是較基本的形式。

松煙墨（台北 薰風堂提供 張佳傑攝）

燒松煙集煤灰成墨，可能是墨最早產生的重要方式之一，而成為松煙墨的雛型，因而松煙墨比油煙墨的歷史要久遠得多。

油煙墨（台北 薰風堂提供 張佳傑攝）

油煙墨出現在宋代，如其名，是用油（桐油）燒製成煙後製成的墨，其墨較為黑光亮，蘇軾所製便是油煙墨。

北宋 蘇軾《赤壁賦》局部 卷 紙本 23.9×258公分 台北故宮博物院藏

蘇東坡運筆較慢，使用並研究油煙墨的墨會較易渲開，這或許就是他愛用並研究油煙墨的緣故，他的作品墨色無不晶亮深沉，配合他沉穩的筆法，舒緩的線條，兩相得宜。

於是飲酒樂甚扣舷而歌之歌曰桂棹兮蘭槳擊空明兮泝流光渺渺兮余懷望美人兮天一方客有吹洞簫者倚歌而和之其聲嗚嗚然如怨如慕如泣如訴餘音嫋嫋不絕如縷舞幽壑之潛蛟泣孤舟之嫠婦蘇子愀然正襟危坐而問客曰何為其然也客曰月明星稀烏鵲南飛此非曹孟德之詩乎西望夏口東望武昌山川相繆鬱乎蒼蒼此非孟德之困於周郎者乎方其破荊州下江陵順流而東也舳艫千里旌旗蔽空釃酒

度。如寫行草書，可以加入清水（切記是將墨汁倒出，把水加到硯臺或其他盛器裏，而非將清水倒入原裝的墨汁瓶裏。否則，瓶裏的墨汁容易離析變味），因爲，行草書的書寫速度較快，墨汁濃度太高不利運筆，也不利於筆勢的連結和呼應。至於要加多少水，則要視書家個人的喜好而定。因爲，每個書家的審美趣向各異，對運筆速度的追求也不一樣。從大體上看，墨呈單色）色樣，但如細分，因書家用墨及運筆方法的不同則又會出現細微的變化。所以，古時便有墨分五色的說法。這「五色」的「五」指帶有墨分五色的層次，而非確指五種顏色。有人將其分成濃、淡、焦、渴、乾等。這些色差層次既有集於一幅作品的情況，也有因書體而選擇一種顏色的情況。一般地說，楷書、篆書等筆速較

現代 黃友佳《無動不舞》局部 紙本 133×67公分 何創時基金會藏並提供

文人用墨不但講求墨色的深沉油亮，自明末清初後的書畫家更愛追求線條中的墨趣變化，在現代的風潮中，這也成爲一種耀眼的風格，在墨與水的關係之中，得到新的視覺體驗，水與墨與膠的互相融合，造成了墨色的多種變化。

清 王文治《行書五言詩》軸 紙本 行書 129.8×45.2公分 北京故宮博物院藏

王文治書風飄蕩逸，出自米（芾）趙（孟頫）之間，在淡墨中更見挺健嫵雅，他擅用淡墨襯托用筆迅速的輕飄之感，與劉墉在清中期並稱，被譽爲「淡墨探花」。

墨拓

明清墨匠莫不以製造精美的墨為傲，曹素功更為清代製墨翹楚，然而墨本身容易因為時代久遠而退膠碎裂，保存的年代亦隨著其品質而異，此拓傳為曹素功所製富貴圖墨，精美華麗。

慢的書體，墨色可以濃厚，行書、草書等動態書體，墨色可取清雅。歷史上，書家也有因墨法的富有個性特徵而聞名傳世的。如蘇東坡喜用濃墨，主張用淡墨「須湛湛如小兒目睛乃佳」。董其昌好用淡墨。而清代的書家劉墉和王文治，因用墨濃淡習慣的不同而有「濃墨宰相」和「淡墨探花」的雅號。

應該說，同一種書體，濃淡墨的不同運用，作品的視覺效果也會大不一樣。濃墨作品黑、重、有氣勢。淡墨作品輕、雅、富意趣。如果有兩位書家同時選用了濃淡色相當的墨汁，其作品墨色效果也會出現差異，這便與書家的功力和修養有關了。現在的各地博物館、美術館時常有舉辦書畫展，不論現代名家作品或者古代書賢名跡，真跡作品墨色鮮活、生動，層次自然，震人心扉，讓人看後感會多多。面對一件成功的作品，能讓人深切地體會到墨色在作品上真實呈現的效果，面對真跡所看到的墨色與我們平時在一般粗劣印刷品上所看到那樣暗、灰、糊的感覺是絕難以比擬的。即使印刷術高度發達的現代，若觀賞到了隨意而粗心的出版物，作品的原跡和印刷品之間的墨色差異絕對是相去甚遠的。對於想要追求書法藝術的同好，應當要盡量找機會多看原跡、原作。不但能打開眼界，更重要的是能親自體會古代書法作品的意蘊。

上圖：劉墉《行書送蔡明遠敘》軸 紙本 行書
76×45.4公分 北京故宮博物院藏
劉墉用筆圓渾沉著，與蘇東坡有類似的逸趣，但圓筆較多，筆意內斂，筆法不顯得質樸的效果，由於愛用重墨，不追求迅捷的鋒芒，有「濃墨宰相」之稱。

紙

紙是文字賴以存在的重要物質載體。遠古的時候，造紙術尚未發明，先民們通過刻鑿、塗劃等形式把文字留在甲骨上，留在竹簡、木牘上，留在石碑上，留在絹帛上。等到西漢有了真正意義上的紙，紙才慢慢取代了其他書寫材料。因此，在中國書法史上，書法作品有碑、有帖；有竹木簡牘、有鐘鼎金文、有甲骨文字、有摩崖石刻、墓誌銘。它們多姿多彩，共同書寫了中華書法文化輝煌的篇章。但如果從材質大類上看，我們可以先將歷代書法作品分爲兩大類，即是非紙本書法和紙本書法。

非紙本書法，大略可分爲甲骨文書法、鐘鼎金文書法、簡牘書法、碑刻書法、縑帛書法等。在時間上，甲骨文書法爲離現代最遠的書法樣式，是在一八九九年被文字學家王懿榮首先發現的。從目前的考古資料看來，甲骨文是先用簡單的文字在龜甲、獸骨上寫稿然後再用刀刻制而成的，因甲骨的材質堅硬，因此，甲骨文書法線條爽利、瘦硬、短而直的線條運用得較多。近現代甲骨文書家爲數不多，董作賓、羅振玉在民國初年所書甲骨文亦相當出名。

鐘鼎金文書法，爲殷商時期在鐘鼎上鑄刻而成的書法作品。如果說，在甲骨文書法中，我們還可以透過「刀鋒」理解筆鋒的話，那麼，理解鐘鼎金文書法則要進一步發揮想像力的作用。因爲，鐘鼎金文已經過製模澆鑄等多個環節。其線條的凝煉、圓渾，爲我們理解周秦兩代文字平添了十分有意義的參照物。

簡牘書法，是指寫在竹、木片上的書法。竹片稱簡，木片稱牘。簡以南方爲多，牘以北方爲多。簡片爲長條形，木牘稍寬，因此，簡牘書法在字形上大多呈扁形，這大概是爲了提高單片上的文字容量。簡牘往往由許多片連接成一個整體，即在每片之間用繩加以結接。在每一片上有些寫一行，有些寫二行甚至更多行。傳說秦始皇一天要批閱十二斤的公文，應當就是書寫於簡牘之上。可見簡牘書法在記錄文字的容量上雖然比甲骨、鐘鼎多，但也十分不便。爲了修改寫錯的書法，簡牘書家使用鋒利的「書刀」以去除錯字。我們現在稱求教爲「斧正」，大概與書刀這一工具的運用有關。不僅如此，如我們平時講書籍的數量爲「冊」，其出處便是由編連的簡牘而來。如我們把寫好的著作叫「殺青」，此一用法也是源於簡牘書。因爲，古人往往要修改的竹木簡牘加以烘乾去掉水分，以防蟲蛀，這一過程叫「殺青」或「汗青」。

縑帛書法，縑帛屬絲織品，質地較柔，易於書寫和收藏。其尺寸規格不一，從一尺到數丈不等。長沙馬王堆漢墓中出土的帛書是早期最爲知名的帛書。早期帛書無界格，圖中所見漢墓帛書上的界格系用朱砂畫成。然而，有名的宋代米芾《蜀素帖》就是在已經織好界闌的蜀素上所書成，也是重要的縑帛書作品。

石刻書法指的是鐫刻在石頭上而成的書法作品。有先書後刻的，也有不書而刻的；有書家書，刻工刻的，也有書家兼書刻手於一身的；也有平民百姓自書自刻的，後者在墓誌書法中表現得較多。石刻書法的字體各體皆有。在篆書作品中，例如有名的《嶧山石刻》等秦代石刻，它是爲歌頌秦始皇的功績而刻、而立，相傳爲李斯所書。石刻書法

殷商 甲骨文
32.2×19.8公分
北京中國歷史博物館藏
甲骨文是目前發現最早的文字，於清代中晚期由文字學家發現，是殷商時代的史學及文字學重要材料，從目前的出土物觀察，是用筆在甲骨上打稿，再用利刃切劃燒製而成，用於卜噬，紀錄。

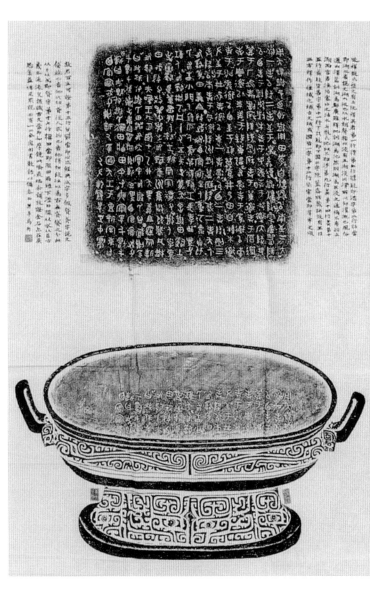

主要以戶外豎立的形式而存在，它在書法藝術的陳列性、展示性、可觀性上要強於甲骨及簡牘書法。而所謂摩崖石刻，字型特大，文字又往往刻於高山的崖壁上，其氣勢爲一般書法作品所難以企及。石刻書法由於有書和刻的程序所在，因此，其風貌與縑帛、簡牘

殷商 散氏盤 拓本 134×70公分
原器藏台北故宮博物院

鐘鼎由於是爲模製或蠟範法製成，是以筆鋒不顯，渾厚儒雅，爲殷周書跡的代表，中有許多象形文字，是由圖像演化到文字的重要階段。

清 鄧石如 《篆書七言詩》 軸 局部 紙本
134.7×62公分 北京故宮博物院藏

鄧石如是將金石學帶入書法創作中使之成熟的第一人，他在篆隸中加入的筆墨飛白趣味，將嚴謹堅實的篆書線條轉化爲具有筆意的流美書法，在紙面上追求著拓本石刻的趣味，是金石書法的開山祖師。

清 吳昌碩 《臨石鼓文》 水墨 綾本 173×40.5公分 私人收藏

石鼓文是介於大小篆之間的書體，結體中常有象形的文字出現，而結字方面卻嚴謹規整，吳昌碩所書寫的石鼓文不但線條粗曠，而且逸趣盎然，開了晚清一代吳派的風格，對於近代人書寫大篆的線條有不可忽視的貢獻。

等形式相比，其字跡的原始眞實性已略遜一籌。因而宋代大書家米芾在《海岳名言》中寫下「石刻不可學，但自書使人刻之，已非己書也」，故必須眞跡觀之，乃得趣。」的感歎。但石刻書法的方折筆多於圓轉筆，點畫峻爽，有氣勢，加上年代久遠，自然風化，使線條及結構有了一種模糊的視覺效果。有人因此從漫澳殘破的碑版拓本中開始追求所謂的「金石之氣」。清代碑學興起，金石書家十分鍾愛石刻書法，認爲挽救書法線條綿弱的處方便是多練石刻書法。

紙本書法，是指在使用植物纖維而生產出來的紙質材料上書寫而成的書法作品。關於紙的發明，一般文獻傳載爲東漢時（西元一〇五年）爲蔡倫所發明。事實上，現有的考古成果表明紙在東漢以前便已有了，它至

遲在西漢時期就已存在。如一九五七年，考古工作者在西安市東郊灞橋附近的一座西漢墓中發掘的紙，我們稱爲「灞橋紙」。經取樣化驗，科學家們斷定，灞橋紙爲麻紙，是用廢的麻頭、破布等麻類纖維製造的。一九七三年，在甘肅居延的金關故地又發現了兩片西漢麻紙。目前一般認爲，蔡倫造紙術是在總結前人經驗基礎上改進而成的。

後來，造紙的原材料由麻質增加到樹皮、藤皮、稻草等亦可入料。明代《天工開

物》所記載製造竹紙的工序包括「斬竹漂塘」—將斬下的竹子放在清水不斷流動的大水塘中，等到百日之後，捶打洗去青皮；「煮煌足火」—變成乾樣的竹料放到煌桶中，八日後取出到乾淨的大水塘漂去廢料，再用稻草灰濾過的熱水沖洗搗爛，椿到爛透後，加入藥水，使纖維狀的竹料潔白；「蕩料入簾」—用抄紙簾入水中。把竹纖維蕩入簾盆裡「覆簾壓紙」—待水流去，將相互勾結成片狀的纖維反落於板上，擠去水分；「透火焙乾」—以小銅鑷子將初形成的紙揭起，在大磚爐外烘乾幾個步驟，揭起之後，就是完成的竹紙

蔡倫像（圖片由作者提供）

傳說蔡倫爲造紙之人，但以出土資料顯示，在西漢時代就已是改進造紙技術之人，而最早的紙，在西漢時代就已經出現了，而蔡倫所使用的破網、樹皮等，則使紙張的品質更一步躍進。

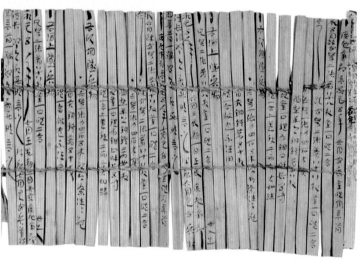

西漢 簡冊

簡冊由竹簡條所組成，再用繩子綁成簡冊，以記載更大量的文字資料，在繩結綁起後，再用泥圍在結繩處粘起，鈐上印章，也就是所謂的封泥。由於繩比起木簡而言保存更加不易，所以保存完整的簡冊相當難得。簡冊木牘可說是書寫紙的前身之一。

北宋 米芾《蜀素帖》局部 1088年 行書 卷 絹本
27.8×270公分 台北故宮博物院藏

蜀素帖爲宋代名跡之一，由於材質與紙不同，勾勒飛白處更見挺健蒼勁。綾絹等織品也是書寫的用具之一，只是價錢昂貴，一般人消受不起，所以紙張還是最大眾化的書寫用品。

傳世，書寫前，已有其他書家書寫而被裁去，推測可能米芾書寫前，已有界欄，然目前仍不見

清　羅振玉《甲骨文聯》1924年　篆書　對聯　紙本　32×132公分×2　私人收藏

羅振玉為清末大文字學家，對文字學以及古書畫研究精深，其寫甲骨文，蒼勁有力，揚名海外。

泰山石刻　拓本　局部　上海書店藏

泰山刻石，是目前最早的刻石，用筆雖已不清晰，但結字都見典雅，肩架結字都可見相當功力，乃至於玉著篆後代篆書的典範，對於李陽冰的影響，結字瘦長而見典雅，成為的發展，影響深遠，可說是最早的官方頒發正書。

甲子什表集商契文

漢　馬王堆帛書　隸書　絹本　湖南省博物館藏

馬王堆帛書於一九三七年出土於湖南長沙，由於風格互異，字數繁多，對於我們了解漢代隸書的演變極有幫助，帛書漢簡的筆法簡明扼要，與正大穩當的漢碑隸書有不同的趣味，從圖片可以看出雁尾的出鋒十分迅速，與漢碑中凝重的筆法有一段距離，而結體正敧不一，更富於流動感，對於當代書法產生極大的震撼。

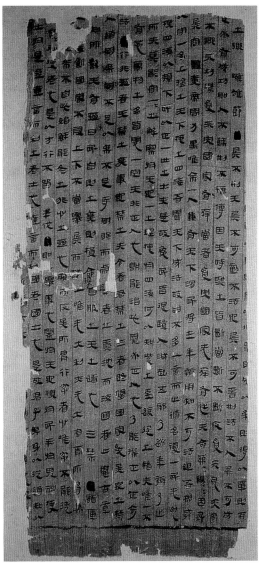

了。大約在隋唐，著名的宣紙誕生了。它原產於安徽涇縣，涇縣屬宣州地區，所以我們把產於涇縣的書法用紙叫宣紙，早期的宣紙原料以青檀樹皮為主，製成之後，也有又加上玉粉，上蠟等過程加工的，變成所謂的熟紙，表面光潔，較不入墨，到了元明之後，書畫家開始追求水漬的墨趣之後，宣紙的製作便開始加入草料，並漸漸以生紙的使用為多。

現代書法創作時，一般選用生宣較多，但篆書、楷書等運筆速度較慢的書體也有選用熟宣的。現代宣紙的產地和品牌較多，比較著名的有：安徽涇縣生產的紅星、紅旗、汪六吉、雞球、汪同和、五星等品牌的宣

雲龍紋紙 宋徽宗《千字文》局部 1122年 手卷 紙本 35.1×1172公分 遼寧省博物館藏

宋徽宗千字文爲宋徽宗趙佶少數的草書作品之一，作爲宋代帝王的作品，用紙上印有龍鳳雲紋，不但華貴，而且紙長不見接縫，更是難得，可見宋代製紙工藝的發達。

紙，浙江富陽生產的宣紙，四川夾江生產的宣紙，河北遷安生產的宣紙以及雲南騰沖、山東臨朐、廣西都安等地生產的宣紙。宣紙的顏色以白色爲主，但也有仿古色如米黃色、咖啡色、暗紅色等。有的在仿古色的基礎上灑上金銀，稱爲灑金紙或灑銀紙。當代書家爲了取得書法創作的效果，也有將紙作舊仿古，或薰染，或殘缺，或打蠟，以追求書法作品的古氣。

而在歷史上，著名的宣紙品牌有「薛濤箋」、「澄心堂紙」、「謝公紙」等。「薛濤箋」爲唐代女詩人薛濤所加工，又叫浣花箋，是以牡丹染成的紅色小箋，大小與十六開紙相仿，十張一榻，方便使用、攜帶。

「澄心堂紙」爲南唐時徽州地區所產的紙，傳說他細薄光潤、緊潔如玉，南唐後主李煜特別喜愛這種紙，因此，將它藏在自己讀書批閱之所—澄心堂，故得名，宋代極受文人的喜愛，便已有宋仿出現，《淳化閣帖》初拓便是以李廷圭墨及澄心堂紙製作的。「謝公紙」由宋初謝景初創制而得名。由於製作量少，又經歷戰火摧燬，所以，我們現在已很難見到「薛濤箋」、「澄心堂紙」和「謝公紙」了。目前所能見到的大多爲清代時製作的仿唐宋時期的書畫紙了。

另宋代有所謂金粟山藏經紙，是浙江海鹽金粟山下金粟寺所造，原爲寺藏大藏經所用，紙背上皆鈐有「金粟山藏經紙」一印，後漸被後人盜出，作爲裝潢或引首用紙，其紙紙面光滑，書寫痕跡宛然尤新，故書家皆珍藏愛之。

書畫家所用的紙，除了宣紙之外，還有所謂的蠟箋，性質平滑，不易受墨，然而書寫後墨色光亮，十分耀眼，在明清兩代時見使用，清代尤多蠟箋或者灑金箋，更有以淡墨繪製龜殼、墨梅等等底紋作爲裝飾者。宋徽宗的草書《千字文》長卷，紙面便印有雲龍紋浮水印，極爲華麗，而清中期之後，文

金粟山藏經紙 局部 紙本

取自顏真卿祭姪文稿卷引首的乾隆題上，由於紙後並沒有看出印有大藏經的痕跡，可能是取無經的部分，或者是清代所仿製的，然而「金粟山藏經紙」印文油然可見。

乞顯晦流傳王頎齡徐乾學
茲不復贅獨是二人者皆本
嘗叮嚀其子弟善守弥实
不能守而鬻之鹽高攉鹽者
以登之內府撫卷三嘆知忠
水存而聲華之未歿恒保更
烈之臣則其世安多喪亂之

灑金箋 25.5×15.8公分

灑金紙是在製紙過程中加入金帛，因而寫來感覺特別的華麗。

造紙過程圖

人間也愛用自行設計的印花箋紙來作爲信紙或者便條使用，更增雅興。

紙張的品質對於書寫的效果具有最直接的影響，所以現代書家在進行書法創作時最好選用上好的宣紙，這樣，既可表現筆墨效果，又利於裝裱、收藏。而如果平時練字，則可用毛邊紙或元書紙代替。

蠟箋 拓本 每頁23.7×13.8公分

蠟箋是在紙面上施以重蠟，因而並不吸墨，但是書寫的運筆墨跡、濃淡墨以及墨漬乾處纖毫畢露、絲毫無法作僞，在清代的對聯中常可見這樣的紙材。

水印箋 弘一法師《致黃登善信札》1919年 紙 草書28×21.3公分

明清之間，文人愛用水印箋紙，作爲信箋使用，尚有各種文雅的花紋，或花卉，或吉祥圖案，具有個人特色的趣味。

乾焙火透

紙壓簾覆

蕩料入簾

煮楻足火

硯

硯是文房四寶之一種。「文房」一詞源於南北朝時期，原指一種官職，後來指文人士大夫的書房。南唐時把「澄心堂紙」、「龍尾硯」和「李廷珪墨」稱為「文房三寶」。北宋年間，筆、墨、紙、硯被合稱為「文房四寶」。

硯是磨墨、盛墨和舔筆的器具，因此，對於古代的書法家來說異常重要。在二十世紀五十年代，考古工作者在西安半坡仰韶遺址發現了距今約有六千多年的彩陶器。上已繪有黑色或紅色的花紋和圖案，或可視為使用「墨」來書寫或繪畫的濫觴。

一九七九年，考古工作者在陝西臨潼發現了石質的研磨器。研磨器中間有一凹陷處，凹陷處擱著研磨棒，邊上還有天然黑色顏料，因此，被人稱為「原始石硯」。

硯主要由硯堂（又稱硯心）、硯池（又稱硯湖）、硯邊（硯唇）、硯額（硯頭）等幾個部分組成。其中，硯堂和硯池是最為主要的研磨部位，硯堂為硯的研磨處，硯池為積存清水或墨汁的低窪處。

按照硯的材質、造型的不同，硯有多種分類。如按材質分，有石硯、泥陶硯、木硯、玉硯和金屬硯。石硯是硯台中

最為常見的硯。著名的石硯有產於廣東肇慶端溪的「端硯」，產於江西婺源（婺源古屬安徽歙州）的「歙硯」，產於甘肅臨潭洮河的「洮河硯」，產於山東青州的「紅絲硯」等。

泥陶硯包括陶硯、澄泥硯、磚硯、瓦硯等，其中「澄泥硯」最為有名，在宋代時被列為「四大名硯」之一。陶硯盛行於唐代之前，我們現今看到的藏於北京故宮博物館的「十二峰陶硯」即為漢代時期的文物。木硯比較少見。現在天津市藝術博物館藏有一塊清代「貫耳瓶形木硯」，雙耳、瓶口處凹下為著水處，瓶的腹部為磨墨處，造型別致。玉硯始於漢代，但因其質地光

清 梁同書雙銘祁陽石硯　私人收藏（選自韓天衡韓回之著《文玩賞讀》一書 上海人民出版社 2004年版）

文人喜在常用或珍寶的硯台上銘刻自己所寫的書法，有類似書畫題跋的功能，鎸有名家書法的硯台更增加價值，成為名品，硯台上除了刻書法之外，人像、鈐印也是常見的內容，與紙本書畫無別。

清 張坑大西洞端硯　私人收藏（選自韓天衡韓回之著《文玩賞讀》一書 上海人民出版社 2004年版）

端硯出產於肇慶東南端溪一帶，因而得名，自唐代就已經開始開採，約有五十餘坑，因而品種繁多，端硯的特徵在於石質細膩，石色豐富多彩，主要的花紋有冰紋、金銀線、青花、火捺、魚腦凍等等。

古箏硯（圖片由作者提供）

箏為傳統國樂的絃樂器之一，早在戰國時代即已流行於秦地。由於其造型與音色都很優美，頗受人喜愛，因而文房四寶便也仿其形而製之。此古箏硯，以象徵手法雕鑿絃紋，磨墨其間，便似撥弄琴絃一般。（洪）

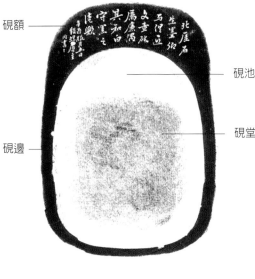

硯額　硯池　硯堂　硯邊

好，研墨時不澀不滯，同時墨水又能勻潤細膩，便於書寫。

在當代，由於墨汁的發明，硯在書畫創作中的作用已趨退化，許多書家取用碟、盆等器具代替硯臺，因此，硯台的實用價值漸小，其收藏觀賞的價值則日見增長。

滑，不實用，但頗有觀賞價值。

金屬作爲硯臺的配件，如墨盒等。

如按造型分，則有長方形、圓形、八角形等幾何形；模仿動植物形狀的仿生形，如獸形、竹節形、荷葉形和魚形等；還有模仿常見器物形狀的什物形，如石鼓形、竹簍形、琴形、箕形等。

硯台的質量主要在於其發墨的性能，即研磨時，迅速將墨化開，容易把墨研濃，研

金屬硯有以鐵、銅制硯的，但大多是將金屬作爲硯臺的配件，如墨盒等。

歙硯（台北 蕙風堂提供 張佳傑攝）

歙硯產於江西婺源龍尾山一代的溪中，雖然唐代就已有產硯的傳說，但真正爲世人所重，應是在五代南唐時期，歙硯質地細緻，溫潤堅硬，發墨利筆，歷冬不凍，歙硯常見的品紋有羅紋，眉子紋，金星等等。

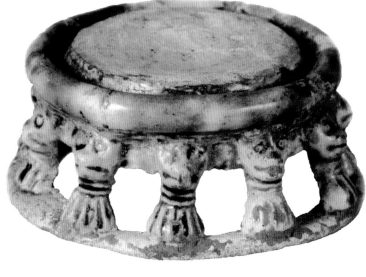

唐 素三彩多足辟雍硯 私人收藏（選自韓天衡韓回之著《文玩賞讀》一書 上海人民出版社 2004年版）

辟雍硯是漢唐時代常用的陶瓷硯，傳爲仿造吉祥獸的造型所製成，有足，成盤狀，適用於研磨墨丸，是唐三彩中常見的文房器物。

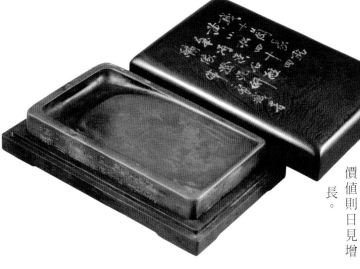

清 黃易像錢坫銘蝦頭紅澄泥硯 私人收藏（選自韓天衡韓回之著《文玩賞讀》一書 上海人民出版社 2004年版）

澄泥硯最初產於山西絳州，河北山東一帶也有產，是將墐泥澄濾之後，加入黃丹圍和，乾燥後再雕上花紋，堅硬，用竹刀刻出硯台的形狀，放入墨蠟，太陽曝曬後，再在稻糠、牛糞中燒煉，經貯米醋蒸過五到七過才完工。其品質與泥質極爲相似，雖不如天然石硯，但顏色花紋可隨工藝變化多端，甚受明清文人的喜愛。

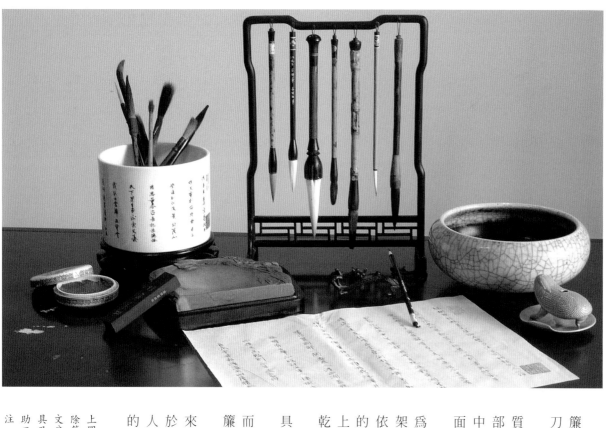

書寫的輔助工具

書寫的輔助工具包括筆擱、筆架、筆簾、筆筒、筆洗、水注、墊布、鎮紙、裁紙刀等。由於種類繁多，在此擇要介紹。

筆擱，吳山形，材料有陶質、竹質、木質、玉質等。其功能是把毛筆筆桿緊臨筆頭的部位架於筆擱上，使蘸了墨的筆頭凌放在空中，毛筆固定而不滑動，就可以避免弄髒桌面或者宣紙。

筆架是懸掛毛筆的工具，目前所見大多爲木質，形狀不一。有狀如直立的亞鈴的筆架，在上方的覆板上安裝有多個鈎子，鈎子依形而設，方便毛筆懸掛。有形如「凹」字的筆架，毛筆在上橡排列成直線的多個掛勾上懸掛。筆架的最大功能是在洗淨毛筆後晾乾毛筆，延長毛筆使用的壽命。

筆筒，圓筒狀專門用來放置毛筆的工具。

筆簾，竹製品，是用細繩將細竹條編織而成。書家外出時，可以常將毛筆卷裝在筆簾內，以保護筆頭不被其他物品損壞。

筆洗，一種盛水的器具。在古代沒有自來水，書法家往往把筆放到池塘中去清洗，於是便有了王羲之「墨池」的故事。對現代人而言，在自來水中洗筆是最爲衛生和便捷的。但勤於練筆的書家，不一定在每次書寫

上圖：書寫的輔助工具 （洪文慶攝）

除筆墨紙硯之外，停筆，洗筆，等等的保養工具也是文房不可或缺的物品，不但方便書寫，也可以保持工具及文房的整潔，更增添賞玩的樂趣。上圖書寫的輔助工具有掛毛筆的筆架、擱放毛筆的筆擱、筆洗、水注、筆筒、印泥等。

完畢後都要在清水中洗淨筆頭，而只要在筆洗中稀釋毛筆頭中含有的墨汁成分，不使筆頭乾涸、膠結，即可保長時間內多次使用。

水注：磨墨時用以盛水加水的工具。

墊布：一種墊在宣紙下面便於創作的織

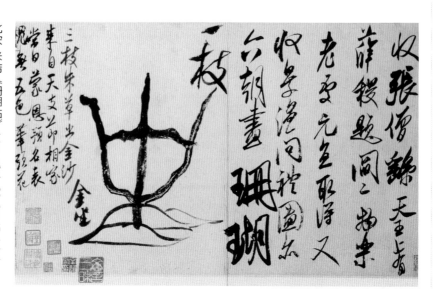

北宋 米芾 《珊瑚帖》 冊頁，紙本 26.6×47.1公分

北京故宮博物院藏

米芾有名的《珊瑚帖》，在卷末隨興用筆繪製的金座大珊瑚，向來也被認爲是用來作爲筆架的用途。

品。其特點是不吸墨，一般用毛料織成。

鎮紙：用以壓住紙繪，不使宣紙因運筆的摩擦而飄移的工具。鎮紙的材質有竹、木、鐵、玻璃、石等多種，形狀以長方形為主，書寫時可根據紙幅的大小及落筆的位置，把鎮紙置於宣紙的上方或右上方。如果紙張幅式大，鎮紙要隨紙的移動而變換壓放的位置。

裁紙刀，專門用於裁切宣紙的工具。使用刀具時，必須小心，裁切前，要將宣紙折疊，宜以單層摺疊裁切為好。因為，如果多層裁紙，宣紙容易毛邊、不光潔、不整齊。

筆洗（台北 薰風堂提供 張佳傑攝）

筆洗及水盂是放在桌面上儲用清水，用來稀釋筆尖的焦墨，或者添加硯台中的清水，另外有一種被稱為水注的器具，則是壺狀滴水來使用的，對於時常因忙碌而暫時停筆的現代人來說，也是相當重要的工具。

下圖：清 竹雕松下論道筆筒 私人收藏（選自韓天衡韓回之著《文玩賞讀》一書 上海人民出版社 2004年版）

由於材料易得易作，所以竹子做的筆筒最為普遍，它只須按竹節鋸開即可。但文人雅士總愛在其上刻字雕花，以便放在案頭上賞玩。此竹雕筆筒，山、松樹、人物等，刻工精細，構圖亦佳，應是高手所做。（洪）

筆擱（徐敏攝）

也稱為筆山，當筆擱置在筆山上，最主要的作用是，將沾滿墨汁的筆頭，遠離紙面，圖中的荷葉筆擱，與一般的筆擱造型不同，而筆頭與水平間的角度較小，可以避免墨汁造型回流至筆根處，減輕洗筆的不便。

筆簾（洪文慶攝）

筆簾是用來保護毛筆的，尤其是在外出時，用筆簾包裹毛筆可保護筆頭不被其他行李壓傷折損。所以也算是書寫的輔助工具之一。右上方是水注。（洪）

印章、印泥

在書法發展史中，我們可以發現，一幅書法作品所涵蓋的基本要素是隨時代而有所不同的，自魏晉以來，最主要的表現即是，書法作品從手扎、書信、作文等的使用品中逐漸地走向具有明顯格式規定的藝術品。在晉代，王羲之作品中並未鈐蓋他自己的印章，而我們在元代趙孟頫的作品中，就可以見到各式各樣為書家本人所專用的印章，以至現在我們認為書法創作的全過程必須包括鈐印這一環節。

一、印章

印章，又稱圖章、璽、印；從生活商業的層面上看來，是個人身份的代表。材質上來說，又分有金、銅、玉、象牙、牛角、木、石等多種。但目前的書畫使用上，石料印章最受歡迎，因為它價廉，又容易刻劃。石章中，最為著名的有：青田石、壽山石、昌化石、巴林石等等多種因產地不同而生之石類。

青田石，產於浙江省青田縣，質地潔細鬆脆，色澤豐富，極易奏刀。壽山石產於福建省壽山，質地細膩，色彩豐富，有珍珠光澤或臘狀光澤，依據產地的不同，亦有多種名稱，如芙蓉、山坑、水坑等等。昌化石產於浙江省昌化縣（今臨安市境內），特點是石質細韌，常有夾砂、硬質石塊，且呈現各種顏色的凍石雜於其中，雞血石是昌化石中的珍品。巴林石產於內蒙古赤峰市，硬度不一，色彩豔麗，其餘石種眾多，不一一舉。

印章的形制多樣，有正方形、長方形、圓形，橢圓形以及不規則圖形。正方形印章一般用作正文落款中的姓名章和齋館號章，其他形制的印章則較常當作閒章來使用。書法作品中的印章，字體以小篆為主，刻印後鈐蓋在紙面的印文樣式有陰文和陽文

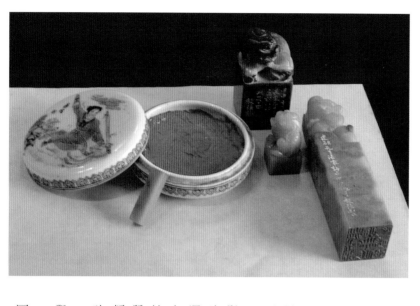

鈐印用具圖（洪文慶攝）

鈐印的程序，也關乎多種道具，在石品以及印面、印泥顏色質地等等，其繁複程度不下創作一件書畫作品。

内蒙古巴林雞血章

昌化 雞血石章

清 壽山將軍洞 白芙蓉章

清 青田封門燈光凍印石

石材圖（右邊四石章皆選自韓天衡韓回之著《文玩賞讀》一書，上海人民出版社，2004年版）從左至右為青田（產於浙江）、芙蓉（產於福建壽山）、雞血（產於昌化）、巴林（產於內蒙古），是清代至今為人常用的印材。

白文漢印（陰文）
漢印爲明清印學所宗仰的對象，不但風格多變，而且印風儒雅，白文渾厚。

朱白相間印
朱白相間印在秦代便已出現，在漢代亦有不少作品，然而若非字法章法需要，朱白相間印在明清印人的作品中並不多用。

朱文漢印（陽文）
漢代朱文線條堅實，即使銅印鑄成，筆意猶然可見。

之分。陰文，即白文，印跡文字部分呈紙色，非文字部分呈印泥之顏色。陽文，即朱製，印跡文字部分呈印泥色，非文字部分呈紙色。一方印章中除了清一色的陰文或陽文外，也有陰文、陽文合爲一印的朱白相間印。

成名書家的印章大多會延請篆刻名家刻製，但也有書家自刻的。歷史上傳說米芾已經開始自製印章，趙孟頫及其他宋元明文人則大多自行篆稿，再請匠人製作，而到晚清的趙之謙、吳昌碩、齊白石等書家的印章則以自製爲多，且質量精美。這使我們想起了書、畫、印這三樣古老中國藝術的關係。它是一個書家、畫家或篆刻家所必須共同認識甚至要掌握的藝術樣式，是中國美術範疇下聯繫最爲密切的三個分支。因此，吳昌碩提

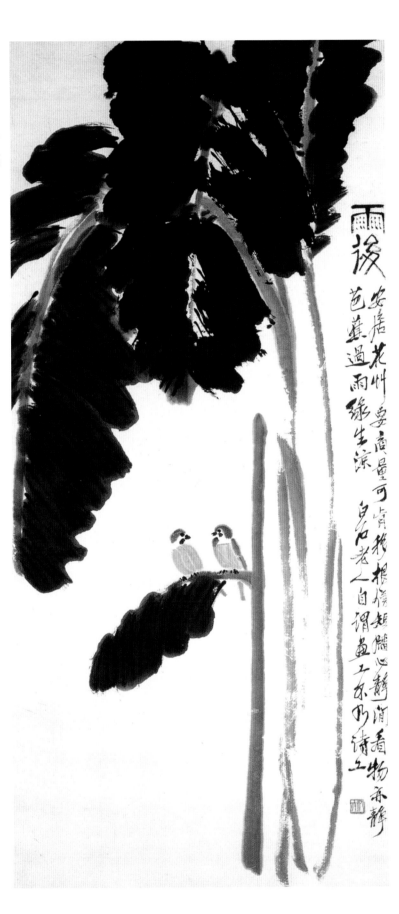

清末民初 齊白石 《雨後》 約1934年 軸 紙本 水墨 137.6×61.4公分 天津市藝術博物館藏

齊白石（1864～1957）從一個木匠進階到文人畫家，除了名師指導外，還靠自己刻苦自勵進修而來，其詩、書、畫、印俱佳，頗受庶民喜愛，也能得到文人雅士的尊重。詩畫都有意境，簡單

此畫上題一短詩：「安居花草要商量，可肯移根傍短牆；心靜閒著物亦靜，芭蕉過雨綠生涼。」下鈐一朱文印「齊大」。

而自得其樂，正是一典型文人畫家的風采。（洪）

倡書法家應該三絕（書、畫、印均要精通）；六十年代，潘天壽在主持浙江美術學院（今中國美術學院）時，提倡書畫家要四絕（在書、畫、印以外再加上詩），潘天壽不但身體力行，更把有關詩、書、畫、印的知識和技能訓練排入了書法專業的課程。其實，書法家對於三絕、四絕之均通並未起始於吳昌碩、潘天壽時代，在古代書法家的身上，我們已經感受到了作為一個真正書家所必須具備的綜合素養和能力。宋代的書家在這個方面表現得尤為突出。蘇東坡是大家公認的大文豪、大書法家；黃庭堅是「江西詩派」的鼻祖；米芾創立了「米家山水」……他們的全面素養和驚人成就值得後人學習。

不管是請人代鐫還是自己刻製，所鈐印章的篆刻風格必須與正文風格相一致。正文秀美、雅逸，印章風格也須清麗；否則，就會損壞整幅作品的協調感和藝術性。

以姓名字號入印的印章為姓名章，通常鈐蓋在作品的落款之下，依照印文以及字數有二字、三字、四字不等。姓名章一般鈐蓋在款字最後一個字相隔約一個印章距離的位置上。如果蓋完一印後尚有空位，可再蓋一方字形大小相類之字號章或齋館號章。

一般說來，兩方姓名章或印文必須一朱一白，交相輝映，如鈐蓋位置太低，印文的一個方章的位置，鈐蓋時一定要通盤考慮，以整體效果為重。

鈐蓋位置必須高於鄰行末字的位置，除非是蓋在角落的鑑藏印，作者鈐印忌比相鄰行的末字位置還要低。因為印章顏色鮮豔，在整幅作品中，特別搶眼，如鈐蓋位置太低，會使一幅作品有失衡感。印章是書法作品整體中的一個不可分割的部分。

閒章，泛指不以姓名作為印文的印章。

閒章的印文包含了富有哲理而抒情的文辭，以表達書家對藝術功能的理解和對作品藝術效果的追求，也有包含齋館章、紀年印、肖形印等等，例如刻有「某某若干歲以後作」等字樣，以記載書家在某一特定時期的藝術歷程。內文適切的閒章可以作為書畫作品的引首章和押腳章。蓋於首行右方靠上側的印章稱為引首章。引首章大多為長形。押腳章專門蓋在作品的右方偏下。

除了引首章和押腳章外，有時也可以在特別空缺處蓋一閒章，以加強整幅作品氣勢的聯貫。閒章蓋得好，往往起到畫龍點睛的作用，如蓋得不好，則有畫蛇添足之嫌。在當代書法創作中，有時可以看到一幅作品蓋

有五、六枚，或甚至有數十枚的印章。如果書法的點線組合、空間分割與印章的組合和諧，亦堪屬佳作。在古代流傳下來的書畫作品上，常可見到許多後代收藏者的收藏章，因為收藏品輾轉於多人、多家，收藏章蓋得密密麻麻，名收藏家鈐印多半有相當的水準，故能不失和諧。現代美術構成理論強調空間組合的視覺效果，故對當代書法創作，蓋章的積極空間組合的視覺效果，對當代書法創作有積極的作用。但書法創作時，蓋章的數量以

吳昌碩印

吳昌碩以詩書畫印四絕馳名晚清，線條渾厚，用刀蒼勁，印章不論篆法節字線條都與其書法筆法融唯一體，生平研習最深為石鼓文。其開創的風格在書畫印三門中融為一體，是影響現代藝壇的大師。

趙孟頫印

學者一般認為趙孟頫此印為趙氏自行篆稿，另請匠人鑄成，後因使用日久，上緣的邊文略四陷，據張光賓先生的研究，此印後落入俞和手中。

米芾印

書畫家在自己的作品上落印大約是在宋代出現，而以米芾用印最為聞名，此後，印章成為書畫家不可或缺的工具之一。

清 石濤《東坡詩意圖》1677年 冊頁 紙本
22.2×28.9公分 台北石頭書屋藏

這是石濤所繪東坡詩意圖冊的跋尾，上面不但有石濤自己的鈐印，也有鑑藏印，鈐印時須注意位置，不可影響閱讀，但也不須過於拘謹，如石濤第一款的印就蓋在字上，這種字印相互重疊的形式，在不影響視覺得情況下，更增趣味。

適可而止為佳，畢竟書法作品的主要內容是黑色的點線以及由點線對紙空間的分割，印章處於次要的位置。如果蓋章過多，便會顯倒主次，會影響書法本身的美感。這一點，不可不慎。

二、印泥

以朱紅色為主，為鈐印蓋章用。有一般辦公印泥和書畫印泥之別。作為書家，印泥也是必要的工具之一，因為書畫印泥是以硃砂、印油、以及艾戎或燕戎所製成，蓋在宣紙上光澤特別滋潤。當然，紅色印泥又有絳紅、大紅等各色之區別，無統一成規。目前，市場上品牌著名的書畫印泥有西泠印社製的印泥，蘇州薑思序堂製作的印泥以及福建漳州的八寶印泥等。鈐蓋印章時，先要將印章在印泥上蘸勻，然後一手固定宣紙，一手蓋印章，印章蓋在宣紙上後，小心地向下平均用力，以便印色均勻下滲。同時，鈐蓋時，宣紙下方蓋印章處墊上書或橡皮墊板等平直而略帶彈性的墊物，可增強印章的鈐蓋效果。

元 趙孟頫 《行書千字文》局部 卷 絹本 26.5×373.4公分 北京故宮博物院藏

印章雖是中國書畫作品裡很重要的元素之一，但也應適量且適得其所，否則會妨害藝術創作本身的欣賞。如此幅書法作品，除了作者趙孟頫的「趙」、「大雅」兩印外，還有歷代的收藏印，多而雜亂，尤其乾隆的印章，通常是大而多，但他是皇帝，又能奈何。（洪）

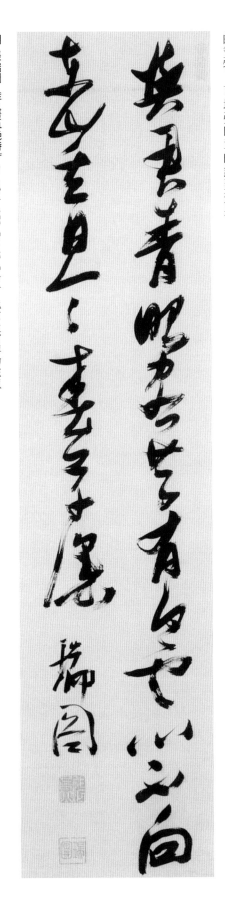

明 張瑞圖 《行書五絕詩》軸 紙本 172.7×43.5公分 北京故宮博物院藏

這幅作品只有作者的印章而已，引首鈐「文學侍從之臣」朱文印，款署下鈐「張長公」白文印和「瑞圖」朱文印，簡單俐落，便顯得乾乾淨靜，讓觀者可以全心全意地欣賞書藝。（洪）

裝裱

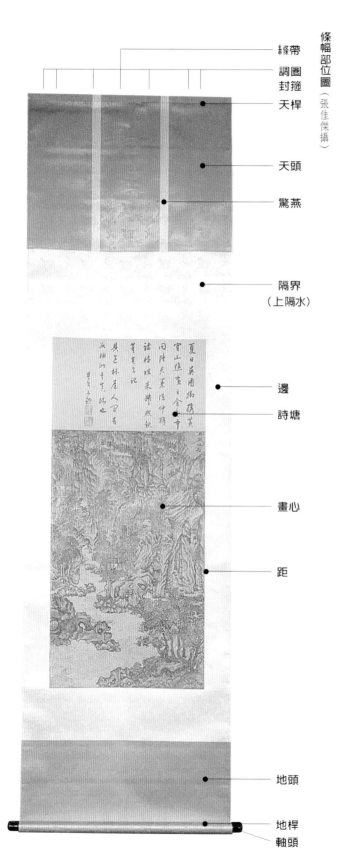

條幅部位圖（張佳傑攝）

- 綬帶
- 調圈
- 封箍
- 天桿
- 天頭
- 驚燕
- 隔界（上隔水）
- 邊
- 詩塘
- 畫心
- 距
- 地頭
- 地桿
- 軸頭

裝裱指的是用絹、綾、紙等材料將作品托裱、裝飾，使其平挺、光潔、美觀，並便於觀賞和保存。

裝裱是一門複雜且講究的工藝，在我國已有悠久的歷史。在膠裝技術尚未出現的時代，書畫的裱裝與書籍的裱裝是同一回事。因而，在日文當中書籍的設計仍然稱為「裝幀」，但是現代實際上使用傳統材料及工序的，主要指的是書畫作品的裝裱而已了。

從書寫行為上看，裝裱並不是筆墨功夫，因此，在歷史上，在著名書法家群體中，雖有精通裝裱，且自己動手的，如宋代郭若虛《圖畫見聞志》就曾經記載著：「顧長康（顧愷之）所畫《清夜遊西園圖》流傳至唐，河南褚公（遂良）親為裝背，郭猶見及公題記。」但裝裱這一工藝仍大多為書法家以外的裝裱師所掌握，書法作品的裝裱也大多由裝裱工藝師來完成。這不是說書家不要瞭解裝裱，而恰恰相反，書法家不要瞭解裝裱，對完成自己的創作具有更重大的意義。

裝裱的好處大概可以歸納為三個：

其一是能增加書法作品的藝術性。 因為，書法作品是書法家揮運的結果，濕的墨落於乾的紙後會使有墨處的紙纖維密度產生變化而不平整。裝裱便可使起皺的紙面恢復平整。不但如此，裝裱會增強書法作品的藝術性。例如，好的書寫材質搭配了好的裝裱會使線條的立體感進一步凸出，枯筆能顯出石刻般的肌理效果，墨色的對比會得到充分的反映。又如，通過鑲邊以及裝裱用料顏色的巧妙搭配，也會使書法作品這一主體更加突出。

其二是有利於陳列。 書法家創作書法作品的目的主要是自娛、展覽、饋贈他人等，但不管如何，總少不了舒卷、張掛、陳列等展示的動作。要舒卷、張掛或陳列時，光憑一張未經任何裝裱的作品也未嘗不可，但畢竟舒捲不便、張掛陳列不能經久，所以，裝裱成為一道十分重要的程序。

其三是有利於收藏。 大凡藝術品，總會受到藝術愛好者的青睞和收藏。書法作品也

28

不例外。尤其是在藝術漸漸成爲現代生活的一重要部分之時，雅好書畫、收藏書畫的人越來越多，而收藏書畫作爲一種新的投資方式也逐漸發達起來。經過裝裱的書法作品可捲、可掛、有搭配盒裝配置，既便於攜帶，又能較好地防蟲蛀。而未經裝裱的書法作品在折疊保存，多次翻閱後，易有折痕，折痕處對紙本身的纖維容易造成傷害，亦容易受到汗漬的侵入而泛黃，不易保持原貌。

基本上書畫作品裱褙的款式大約可分爲三類：豎式，橫式，扇面（含斗方、冊頁）等三種形式。

條幅、屏條、對聯、中堂在形制上呈上下展開狀，我們把它稱爲豎式。

豎式作品適宜在高大的建築物如博物館、展覽廳中張掛陳列。歷代書法名作中，明清時期作品豎式較多，且規格較大，重氣勢，講求大章法，大效果。豎式作品適宜人站立時遠觀，現代展覽的作品大多爲豎式作品。

條幅：是形狀窄長的豎式書法作品。

中堂：作品寬度較寬的豎式作品。因張掛於老式堂屋正中位置而得名。

屏條：由多幅條幅組成的書法作品，一般以雙數構成，如四幅、六幅，八幅等。四幅組成的叫四條屏，六幅組成的叫六條屏。屏條的內容可以每幅獨立，也可以多幅書寫合成一個完整的內容。屏條的書體也如此，但須以相同書體或每屏以不同的書體。

對聯：也叫楹聯。傳統中國人在逢年過節有貼對聯的習慣，名勝古跡中也常有楹聯點綴。對聯分上聯和下聯。聯語的字數一般以十言以內爲多，也有多至數百字的。如字數較少，上下聯一般一行直下即可。如字數較多，上下聯則要分成多行來完成。在多行書寫的情況下，書寫的順序爲，上聯自右至左，下聯從左到右，無論是上聯還是下聯，最後一行的末字位置均應比其他行的末字位置要高。因此，上下聯所構成的形狀如繁體的「門」字，又稱「龍門對」。

橫披、長卷在形制上呈左右展開狀，我們稱之爲橫式。

橫式作品大多爲字型較小，字數較多，在桌上展開欣賞，適宜作近距離，移步換景式的欣賞。

古書裝幀（張佳傑攝）
古代書籍的裝幀，與書畫的材質以及做法皆相同，如手卷、冊頁都是常用的形式。

盒裝書畫（張佳傑攝）
書畫作品不展示時，可以放在木製的盒子中，以防潮濕及碰撞，亦可以放置防蟲的香料，或有再以囊袋及方巾覆帕將作品包起在放入盒中，製作良好的木盒亦有以紙盒再作保護的做法。

畫心　前隔水　引首　籤條　天頭

冊葉部位圖

鑲料
距
畫心
折線
對題
套邊

橫披：形狀窄長的橫式作品，一般以四尺或六尺對開橫寫爲主。

長卷：指長度較長，寬度較窄作品。長卷的創作難度較大，因爲每行字數不多，在橫向展開的過程中，不易處理上下左右的章法佈局關係。所以，古典書法家在創作長卷時特別用心。

扇面、斗方與冊葉介於豎式、橫式之間，裝裱時可根據具體情況作靈活處理。

扇面，扇子起源於「招風納涼」的實用功能。王羲之有書扇與老婆婆以致大賣的傳說，但眞正把在扇面上寫字作爲藝術創作方式而且風行的則要在宋代以後。扇面分團扇和摺扇之分。團扇在唐、宋時期比較流行。宋徽宗趙佶的亦有傳世書於團扇上的書法。明、清書家中則創作摺扇書法作品較多。扇面幅式小，且或弧，或圓的特殊形制，給書法創作提供了一種特殊的創作形式，精緻、雅趣。

斗方，指形制近似正方形的書法作品，一般幅式不大。

現代居室樓層之間的高度比較低矮，因此，扇面、斗方及小規格的橫披適宜在居室中張掛，裝裱時有採用傳統掛軸式的，但亦有裝裱爲玻璃鏡框。

冊葉，則以收藏爲主，開暇時取出翻閱，怡情養性，在文房几案上慢慢欣賞，頗問了。

現代裝裱例
（台北友生昌提供）

現代的裝裱，除了傳統中國的方式之外，也受了西方以及日本裝裱的影響，針對不同的色調以及不同的材質以及選用的方式，現在的裝裱可選用的方式以及材質已經與傳統的古畫裝裱有所差距。現代的裝裱方式有更大的靈活度，然而古畫裝裱修補，則是另一門學

跋　　後隔水　　隔界

副隔界

能得古人優雅之趣。

值得注意的是，現在也有些作品是將沒有扇骨的扇面取下，鑲裱成立軸的形式，或者斗方亦可裱裝成立軸，並無硬性的型制，全賴創作者與裱工的巧思。

裝裱前，要配置一定數量的設備，如工作臺、貼板、臉盆、水缸、畫櫥、塑膠膜、

裱褙工具圖（圖片由作者提供）

水壺、爐子、梯凳、晾紙架、晾紙杆、裁板、木尺、裁刀、鋼尺、小針錐、剪刀、刷、排筆刷、鋼鋸、荣刀、宣紙、花綾、錦綾、麵粉、天地杆、軸頭、畫繩、絲帶等。

由於這些工具直接或間接接觸作品，必須隨時保持清潔與便利，以利工作並保證品質。

裝裱的工序包括托（托心）、裁（方心、下料、齊邊）、鑲（鑲活、包邊、折貼串口）、覆（覆背）和裝（下貼板、砑光、剔邊、批串、量杆、制杆、上杆、拴條與系帶）等五個程式十餘個環節。

根據馮增木先生的總結，有「三字標準」、「十二字要求」。「三字標準」是精、淨、平。精，即精工細作，精益求精。淨即乾淨，從書畫心到鑲料，整潔無暇；平就是平展熨貼，防止變形。「十二字要求」是：規格相應，配色考究，款式新穎。規格相應即設計書法裱件的規格要因書而異。配色考究即要用現代的審美意識去考究鑲料的配料。款式新穎即要在繼承傳統書法款式的前提下要有所創新。

浦上玉堂《圜中書畫》　紙本　水墨　129.7×32.2公分　日本私人收藏

浦上玉堂的這件《圜中書畫》，是畫家自己將圜扇斗方的格式自己以墨線畫出，並在其中白作小品，是由傳統裱褙的形式中演化出來，極富趣味，更顯出畫家本身的創意。

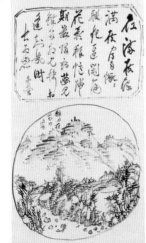

31

在本文中，我們把大量的筆墨花在書寫工具的性能、分類及其歷史嬗變上，作為當代書法家或書法愛好者，萬萬不可把目標定在僅僅是一般的書寫工具的層面上，而應以此為臺階，做好以下三個方面的工作：

一、要進一步研究書寫工具與歷代書法風格以及各個代表書家書法風格形成的關係。在臨摹古代書法作品時，要分析構成此幅作品時古典書家可能會使用的書寫工具及其性能，如筆鋒的軟硬、長短、大小，書寫材料為紙或絹，墨為松煙抑或油煙，濃墨抑或淡墨等等，力求通過科學而歷史的分析對古代作品的形成在大腦中作一個「電影全景式」的掃描和回顧。只有掃描得越全面、回顧得越周全、越準確，我們的臨寫才能越接近古人，越能還原古代法帖的筆法和神韻。這在當代書界要特別引起重視。因為，我們往往可以發現某些學習者總是不論何帖，都不加分析地拿起同一支筆，不計筆鋒大小，鋒穎軟硬，便一古腦兒地寫。因此這樣的臨帖，只是用自己的方法去抄寫古人法帖中的文辭，而沒有用古人的方法去學習古人的法帖。方法出錯，效果自然不佳，不要說是意臨、神會，連最起碼的形貌也難以與古代法帖相合。而一旦出錯的方法在大腦中固定下來，練得越勤奮，錯誤的動作就會愈多、愈頑固，以至於養成慣性。

二、繼承的目的是為了創造、創新。在不斷習練的過程中，我們掌握了諸多關於書法藝術的觀念、方法和技巧，其中一個十分重要的功夫就是要能正確而巧妙地使用書寫工具。書寫工具是物，它由人發明和創造而來，人借物以表達思想和情感。所以，作為書家，首先必須要能把握書寫工具的性能，讓工具為我所用，而不應成為書寫工具的奴隸。只有把筆穩定，控筆自如，心手合一，才能物我兩忘，才能使通過筆流注而出的墨蹟、線條、結構和章法成為藝術品，成為能留住欣賞者視線，甚至能打動欣賞者的藝術品。

徐建融揮毫圖（洪文慶攝）

三、在書寫工具面前，我們要盡可能作多種方面、多種方式的探索和實驗，力求使工具性能的發揮能達到極致。比如，傳統的用筆書寫規律是大筆寫大字，小筆寫小字，而不能小筆寫大字。那麼，我們能否作一下小筆寫大字的嘗試呢？也許，這一嘗試就可能產生出一個奇特的藝術效果來。又如，執筆時，傳統的方法為撅、押、鈎、格、抵的五字執筆法（也叫雙鈎法），那麼，我們能否嘗試一下用蘇東坡的單鈎法，讓食指一個手指頭鈎住筆桿的外側。又比如，我們能否在執筆的位置及正斜上作一些探索，在同時使用一支毛筆的前提下，分別以高執筆、低執筆、中位執筆，正執筆、斜執筆等不同的方法，書寫同一筆劃或同一字，同一行字乃至同一幅內容的作品，看看線條效果，人的書寫因姿勢差異會發生怎樣的不同和變化。總之，萬事都是在比較中才顯出高低，分出水準的。我們在書法學習和書法創作的過程中，要常分析，勇於摸索，善於比較，對書寫工具的使用和分析也不例外。如果能做到這樣，那麼，我們相信，書法學習才能最有效率，學習者才能成為一個真正有思想、有創見、有成果的書法家。如果有人在學習本書後多了此想法，得到了某些啟示，取得了一定的效果，那麼作者，便感到莫大的欣慰了。

現在建築中的書房與古人的文房不同，在狹窄的空間中，要陳置所有的文房用具已不是所有人都能具備的條件了，然而即便是只有筆墨紙硯，也有小雅精巧與華麗繁複的不同款式，可以供人選擇，有了基本的用具以及一方乾淨的書桌，任何愛好書法的人就可以擁有一個創作的空間。

這著實要引起我們的思考。